主 编 刘 铮

中国当代摄影图录：庄辉

© 蝴蝶效应 2018

项目策划：蝴蝶效应摄影艺术机构

学术顾问：栗宪庭、田霏宇、李振华、董冰峰、于　渺、阮义忠

　　　　　殷德俭、毛卫东、杨小彦、段煜婷、顾　铮、那日松

　　　　　李　媚、鲍利辉、晋永权、李　楠、朱　炯

项目统筹：张蔓蔓

设　　计：刘　宝

中国当代摄影图录

主编 / 刘铮

ZHUANG HUI 庄辉

浙江摄影出版社

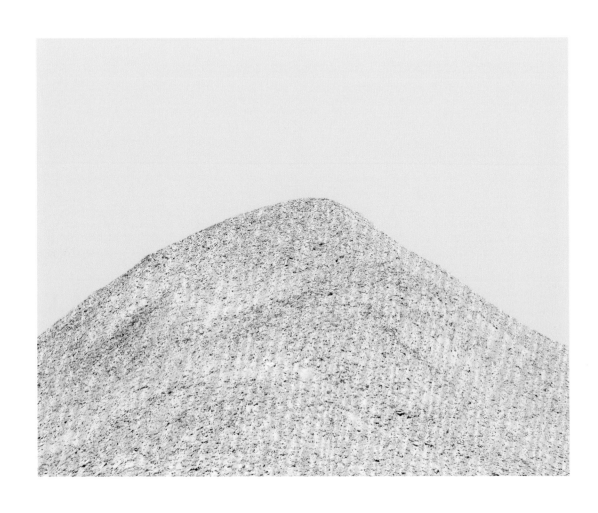

祁连山系—11（局部），2015

目　录

《东经 109.88，北纬 31.09》
1995，2008
黑白图片、录像、可变空间

　　(1994 年 12 月 14 日，三峡大坝在中国湖北省宜昌市三斗坪破土动工，大坝建成后将进行三次蓄水工程，提高水库容量。2003 年蓄水，海拔高度为 135 米；2007 年蓄水，海拔高度为 156 米；2009 年蓄水，海拔高度为 175 米。)

　　1995 年 4 月，我去了长江三峡。这里刚刚开始修筑三峡大坝，我在三峡大坝坝区主要的自然环境中选择了三处地点进行打孔。

　　第一段选择在大坝的原址三斗坪，当时这里是一个工地，我用探铲打了一处三角形的排孔。

　　第二段选择在巫峡的江岸上，每隔 20 米打一个探孔，共 51 个探孔。

　　第三段围绕着白帝城四周打孔。

　　2007 年 4 月，我请一名摄像师前往当时打孔的三处地点进行拍摄。这些探孔在大坝蓄水后已经被淹没在了百米深的水下。

打孔工作——三峡大坝
打孔工作——巫峡

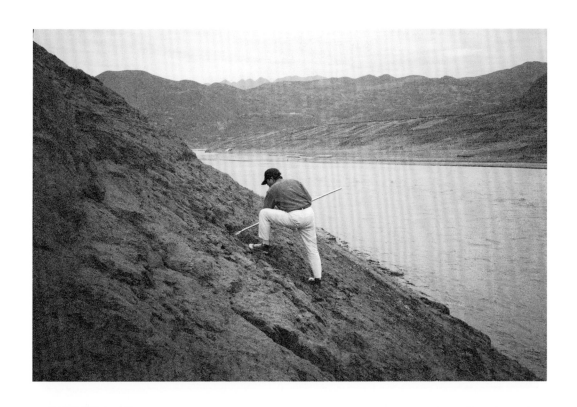

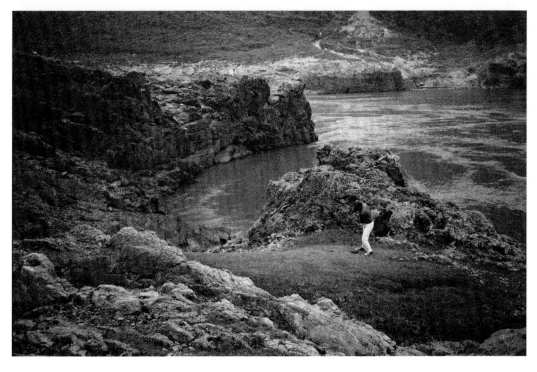

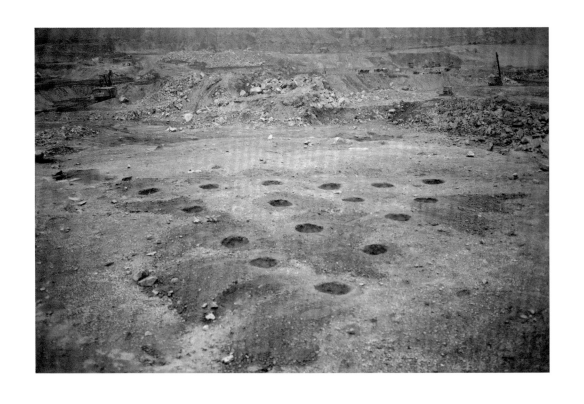

打孔工作——白帝城

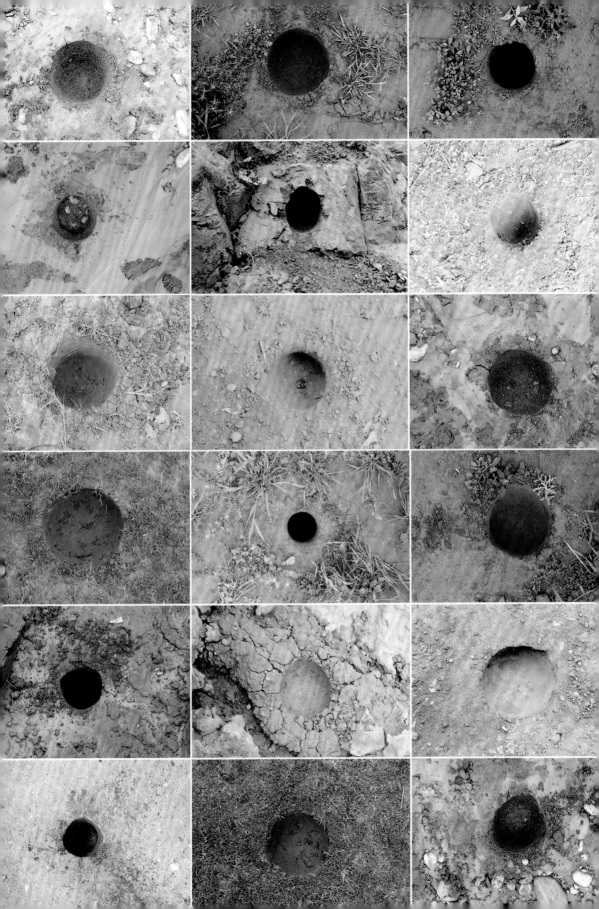

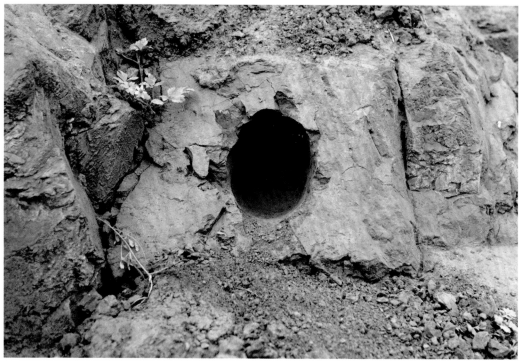

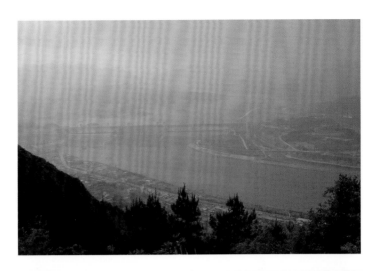

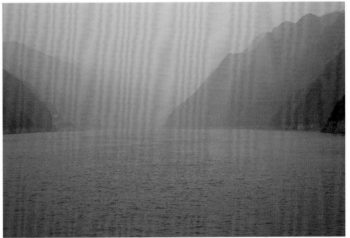

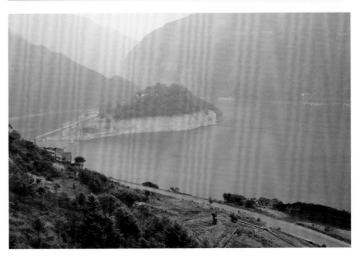

录像——三峡大坝
录像——巫峡
录像——白帝城

《一个和三十个——儿童》
1995—1996
黑白图片、录像，50 cm×60 cm，30 幅

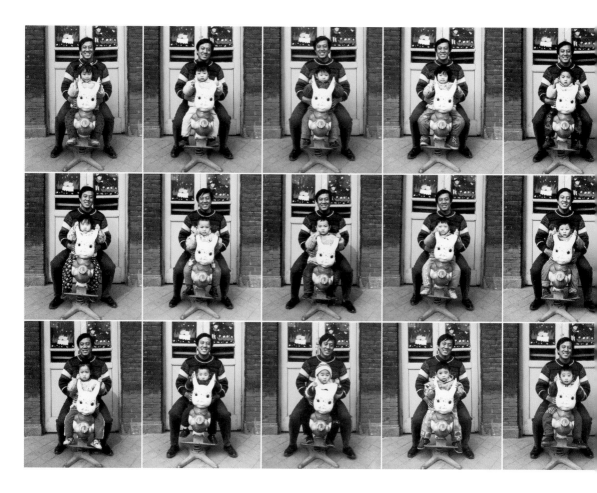

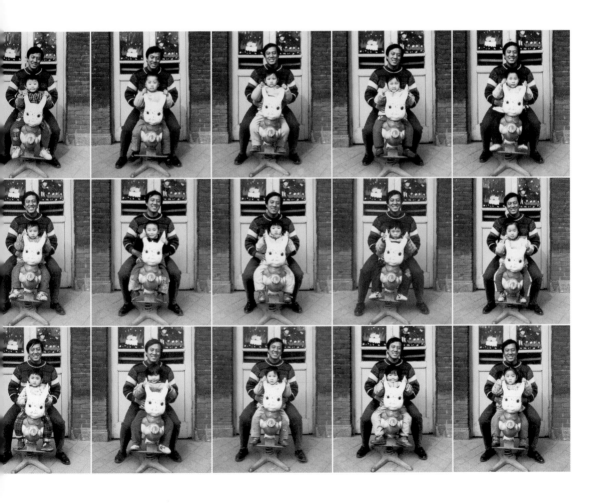

《庄辉的摄影肖像》节选

文 / 马修·伯利塞维兹　译 / 郭小惠

记录人的身份从来就带有一种神圣性。通过这种活动，某个人的存在被编入一个体系，通过一种技术过程成为不朽。肖像画尤其是肖像照片，由于它的即时性，可以和宗教加冕礼相提并论，这是对人的精神和人性的瞬间的截取。这是面对上帝和原初的自我——同时也是对生的纪念，对死的预言。除了这种存在的指向之外，也可能是由于这种指向，摄影肖像还起着重要的社会作用。它全面调节了社会对个人的管制、阶级意识的建立和社会等级结构的强化。庄辉把摄影肖像的这些方面联系在一起，在涉及这些方面的同时又消除它们之间的冲突，使自己成为受益者。

庄辉于"文化大革命"开始时在甘肃长大。他的作品从一开始就带有一种特点，就是以政治和社会现实为背景探讨自己的身份。他创新的系列肖像照片在许多层次上展开，涉及非常多的问题及来源，但是最终面对的是社会现实和摄影的心理本身。拍摄对象站成许多行，有的站着，有的坐着或蹲着。有时拍摄对象达 350 人之多，而且是一个文明社会的建制结构的典型代表，比如学校、企事业单位和公安部门。这样做的结果是一幅宽 18.5 厘米、长 137 厘米的长卷。结构的标准中心是水平展开的，这样看作品的人就像是看一幅画卷。眼睛从左往右，再从右往左看，有的时候停下来艺术家本人总是出现在画面上，有时站在人群的最左边，有时站在最右边，有时站在最排头或排尾，选择的都是比较重要的位置。他既是连接这一系列作品的无处不在的精灵，又是这个宏大戏剧的导演。

在人群肖像照片里谁或者什么是主题——这个基本概念既是一个有争议的理论问题，也是一个实际问题。在个人和群体这一命题中，个人和群体是两个不可分割的组成部分，也是一种关系，在这个关系中部分为整体服务，而不是反之。为了组合成完整的画面，个人身份不得不被放弃。一旦集合在一起，每一个成员都以群体的身份出现，尽管意义来自每个个人，指代的却是整体。观看者的任务就是分辨出每个个体，对于观看者来说，这通常是个难以完成的任务。而差别在于：肖像照片的神圣性既在于个体，又在于群体以及更多的人。当人性作为个人的品质浮现出来的时候，这个聚合体只会从抽象中退却。画面上是 100 张面孔，100 双眼睛，积累在一起，是作为个体的每一个人。

在庄辉的作品中，主题问题由于他本人的存在变得更为复杂。答案似乎既不在于组成群体的个人，也不在于群体本身，或者其他任何对象身上。庄辉的作品使主题神秘化，留下了许多沉闷的群体。肖像照片、自拍照片和群像照片的原则被模糊了。庄辉在构图中的作用可能是最重要的也是最难解的问题。和他的《一个和三十个》系列一样，他和某一社会的无名人群（庄辉和 30 个工厂工人，庄辉和 30 个农民，庄辉和 30 个孩子，等等），他成为照片的主题，而那些无名人群成为背景，就好像某人和伦勃朗一起站在一座纪念碑或花床前面一样。在这幅照片里，作为背景的是由 100 个无名者的面孔代表的社会组织。

他是一个超越众人的人，他永远存在的身份跨越了组织身份的界限，同时也就宣布了

它的无效。它的作用是对构成社会的渠道和细胞的批判，更是对高度官僚化的社会和它沉迷于同一性信息的批判。利用生产身份的礼仪、语言和意识，庄辉宣布每个群体都是他自己的群体。他在人群之外似乎向每一个无名者提出挑战，向走出人群的徒劳企图挑战，向这个群体的存在本身挑战。

尽管社会的各个部分和子部分在经济上相互依赖，却不一定能够为了其他目的相互渗透。在控制严格的社会中，在单位之间移动常常意味着一场官僚战争。以完全的境遇主义精神，庄辉爬上这个制度的墙，生产出这些作品，就像克里斯托涉过德国官僚习气的纸堆。

在中国取得允许，和其他许多国家一样，书面的法规和实际执行的法规大相径庭，要做成一件事情常常需要高度的战略技术及应变能力。庄辉利用中国的非体制／体制作为他的作品中的一个因素，在这方面他是一个先锋。通过他在组织摄影活动中的真诚努力，以及他个人在每一幅作品中的在场，他成为一根外交之线，穿透中国社会相互绝缘的各个部分。北冶小学和中学、北冶镇社火演出团、洛阳市第一师范学院的毕业班、能源公司的职工、洛阳市警官学院的学员和教员，在某种意义上来说，都被庄辉征服了。最终的相片正式证明这项活动完成，生产仪式结束，艺术家的劳动和征服得到肯定，这是带子上的又一道切口。

在中国，个人的生活是以相应的团体为圆心的。不管这个团体是他的工作单位还是学校，个人的身份与这个机构是分不开的。工作单位既是一个人的居住地又是就业场所，工作单位曾负责其所有成员的医疗、教育和个人事务，一个人通过工作单位才能取得结婚、升迁和生孩子的批准。这是一种渗透一切的监护。随着自由程度较高的市场扩大了在这种控制机制之外进行选择的可能性，工作单位在中国社会中的这种中心作用正在迅速减弱。中国这种转型社会中的许多危机和矛盾的背景，是由来已久的社会制度与市场化带来的选择多样化所形成的强烈对比。结果社会就变成这样：过去用来塑造公共意识的工具逐渐过时，而一种替代物又尚未出现。庄辉的作品几乎是一种怀旧，怀恋的是不久前的一个时代，那时还存在着社会关系的清晰和统一性，那是一个不鼓励个性而团体精神高涨的时代，一个相信群体的力量而安全有

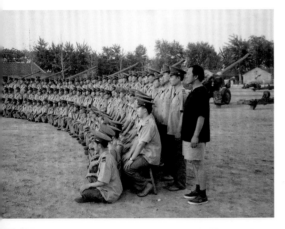

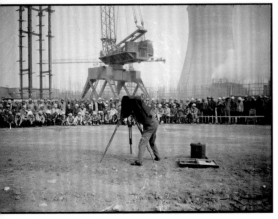

拍摄现场—1
拍摄现场—2

保障的时代。

今天的中国是一个被各种不协调纷扰的，同时也被传统文化包裹着的社会，面临着全球性的后资本主义现实的热潮。它的不可停滞的经济发展以及由此引起的社会发展步伐太快，令人难以跟上，往往造成事件进程中的断裂。庄辉对这种状况感到惊异，并力图表现出这些断裂。他一边收集起导致现实状况的历史因素，同时又以一种完全后现代主义的风格，退入历史本身的灰色领域中。他应用的是于20世纪早期流行起来的一种摄影技术，那时是中国历史上的又一个迅速发展的时期。这一时期中国与西方的对峙既导致了进步又造成了文化上的两难困境。庄辉敏感地意识到中国现在的时代精神的历史意义，并聪明地把他的作品放在与这两个时期以及它们之间的错综联系有关的位置上。他使用的技术表达了这样一个时代，在这个时代中，平均主义的集合体，既被艺术家们自身的超验精神所击败，也被中国现在的经济改革的现实所击败。

在庄辉的照片中，谁是观众的问题和什么是主题的问题一样含混不清。难道不可以说庄辉他自己就是观众，屏住呼吸站在那里，在时间的瞬间中观望着今日的中国吗？如果是这样，那么我们又站在哪里呢？我们自己同样既是被观看的对象，又是观众，不过我们分别站立，似乎穿过了时间的洞眼，现正站在外面受到人们的细细观察。我们看到的镜像是我们自身的人性，与它自己创造出来的社会机制不可分解地连在一起并令人认同它。我们就是作品的主题，和他们一样。这是一种令人窒息的人类状况。

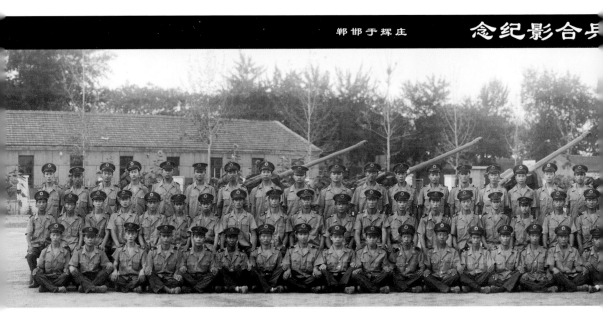

马修·伯利塞维兹（Mathieu Borysevicz）自 1994 年起在中国和其家乡纽约间穿梭。他身兼数职，从艺术家、制作人到作家、策展人，自 2013 年起成为艺术顾问和画廊主。其著作《向杭州学习》被纽约时报评选为 2009 年度最佳建筑类书籍，并被法兰克福的德国建筑博物馆授予声望极高的 DAM 书籍奖项。伯利塞维兹曾在 2010 年至 2012 年担任沪申画廊总监，其间被《燃点》杂志评选为 "最佳策展人"。2013 年至今，作为国际策展咨询工作室 MABSOCIETY 和画廊 BANK 的创始人，他开展了一系列充满能量的国际项目。2014 年，BANK 被《Time Out》杂志评选为 "上海年度最佳画廊"。2016 年，BANK 迁址至旧法租界的安福路，其于 2017 年举办的张怡（Patty Chang）个展被《ARTAsia Pacific》杂志评选为亚太地区年度十佳画廊展览之一。

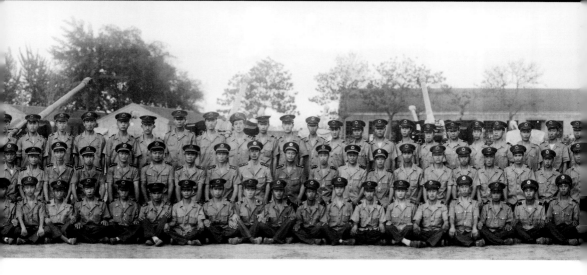

第一届福冈亚洲美术三年展

公元一九九七年七月二十三日河北省邯郸市五一四一〇部队第四炮兵营官兵合影纪念，1997

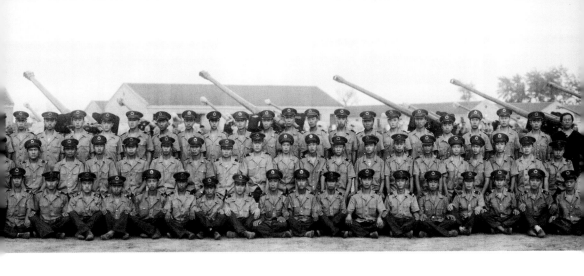

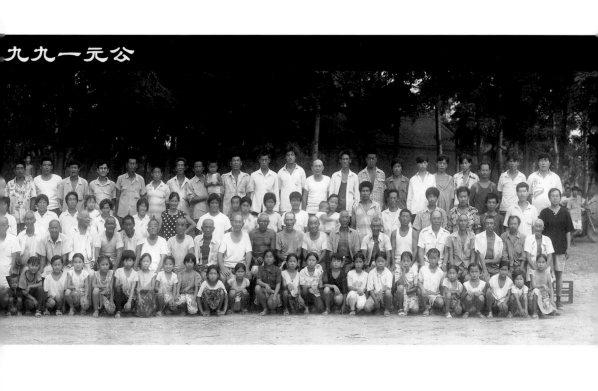

公元一九九

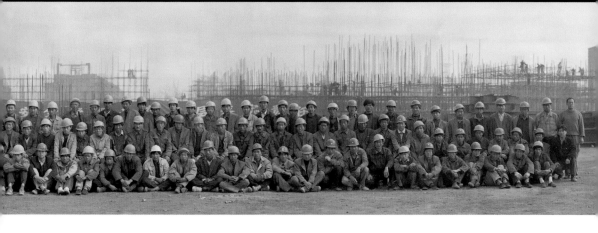

公元一九九七年三月

《甲、乙、丙、丁，庄辉在北京四合苑画廊》节选

文 / 马修·伯利塞维兹　译 / 张朝晖

　　庄辉的新作品由1200张电脑合成的摄影作品组成，它们被整齐地分成四组，由300张同样的底片制作而成，所不同的是它们分别使用了红、灰、蓝、粉和黑白滤色片印制，结果是产生世俗的、分析的、科学的和带有暴力色彩的调子。每张照片均被水平线式地延长并抽象成为一种具备某种魔力的形象，看起来像奇怪的生物工程项目或星际空间景象，甚至像肌肉或纤维的肌理。这些大小一致的照片被整齐地排列起来，装裱到托板上，再将托板安置到墙面上。300幅照片的排列看不出有任何秩序，而是整整齐齐排成一张网状的结构，一个简洁而单纯的几何马赛克结构。马赛克被嵌入美术馆的空间，并改变了原有的空间结构，又像是观众眼前的一片网络环境，没有清晰的焦点，无始无终。如果你想刻意寻找一个焦点，那将是徒劳的，而且损坏你对作品整体宁静效果的欣赏。

　　构成作品的这300张底片全部来自于艺术家曾经工作过的工厂。这是一个败落的老厂子，却是几十年前中国工业的见证。现在遗留下来的是工业化的衰落，工具被认为是无用的，理想被认为是多余的、闲置的遗存。这里表现出的抽象形象展示了一个世纪的资本化变迁及与神话式未来的微妙联系。

　　庄辉的甲、乙、丙、丁为观众提供了一种宏大的感觉经验，仿佛是在美术馆扫视无尽的宇宙。这些形象不是独立的，但它们作为整体也揭示不出任何东西。这或许是受侵蚀或被玷污的石头、一个金属物件、一个陶瓷器皿、一片DNA测试小样、一片磁化的电脑芯片、一块金属融化体、一片月球上的风景……这都是些不重要的东西，但那又的确是一种焦虑的感觉所在。人造物和有机体之间、数字化和自然物之间、虚无与具体之间的张力构成了甲、乙、丙、丁的阴阳张力。这是庄辉让这些对立的语汇组织在一起，构成一组新的词汇，并互换彼此。"它暗示着一种新的审美语言，"艺术家这样谈到自己的作品，"一个视觉的演进，这里，数字化重新改变了我们的观念。"

　　对于那些熟悉庄辉早期作品的社会意义的人士而言，他们肯定会对庄辉的新作感到惊讶。这已变成与社会政治内容几乎不相干的作品，与原先的作品反差极大，但细心的观众仍然可以找到其中的共同点：重复、多样、中庸和人性，等等。这批新作的表现形式与他那著名的集体合影有相似之处，即水平构图，内容多样，当然还有媒介本身——摄影。但所不同的是，原先的作品指涉的是中国的过去，而新作品强调的是飞速的技术进步的共同性及对人类精神的影响。

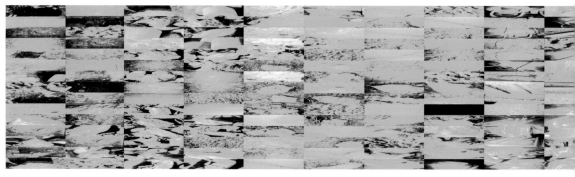

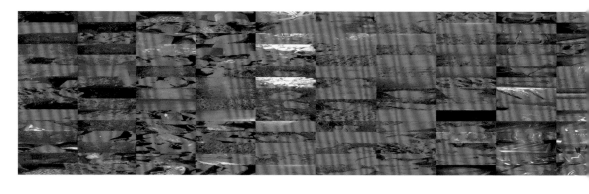

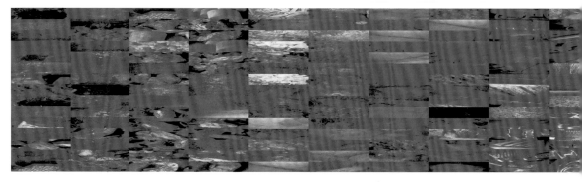

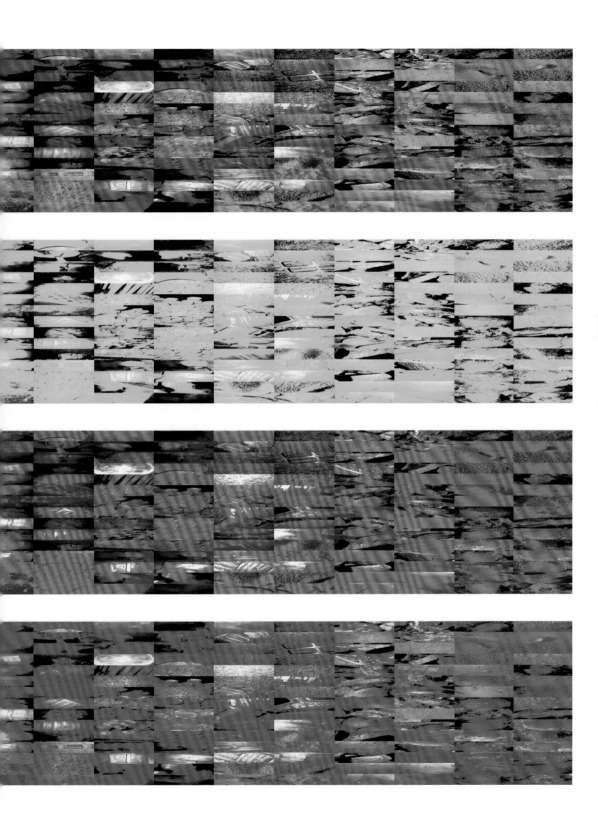

《十年》系列
1992—2002
彩色图片, 70 cm×47 cm, 100 幅

洗手间

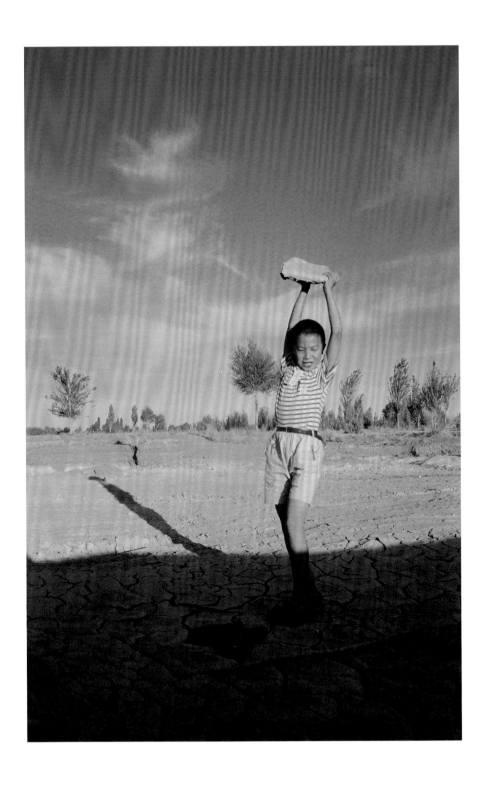

丰丰

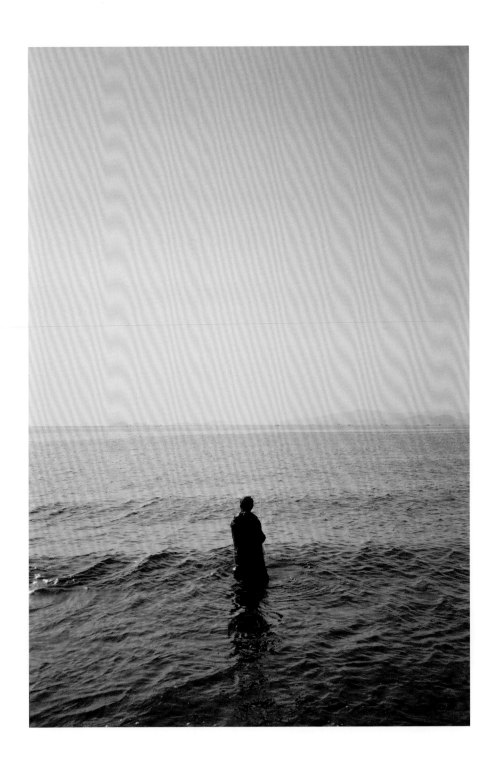

虚

跳水

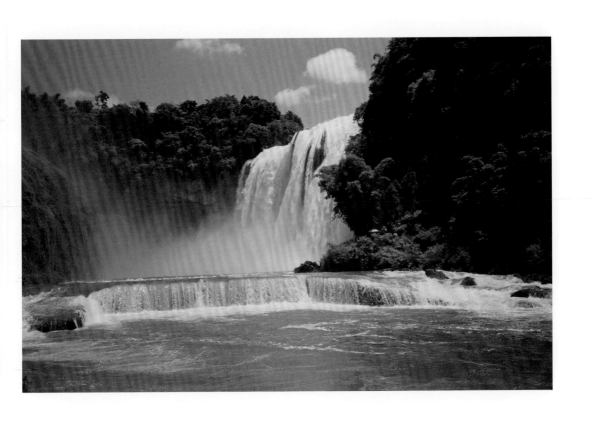

黄果树瀑布

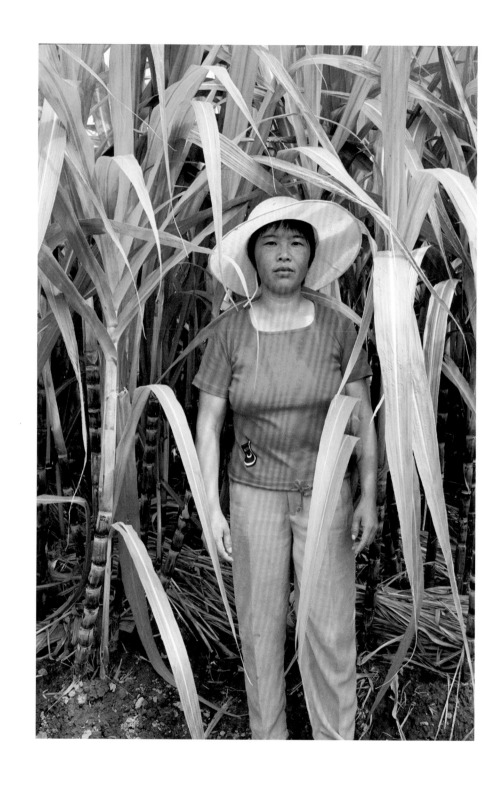

甘蔗林

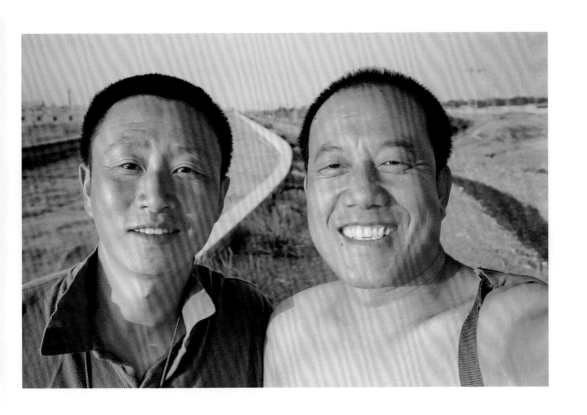

两个年青人

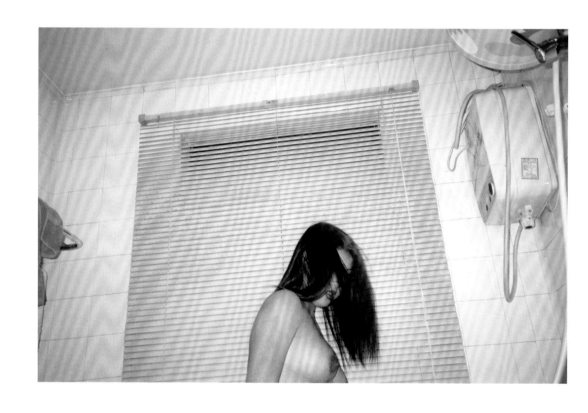

冲澡间

在山顶

海波

凤凰县的姑娘

《5月19日玉溪烟厂》系列
2008
数码喷墨打印，48 cm×33 cm

《5月22日南京烟厂》系列
2008
数码喷墨打印，48 cm× 33 cm

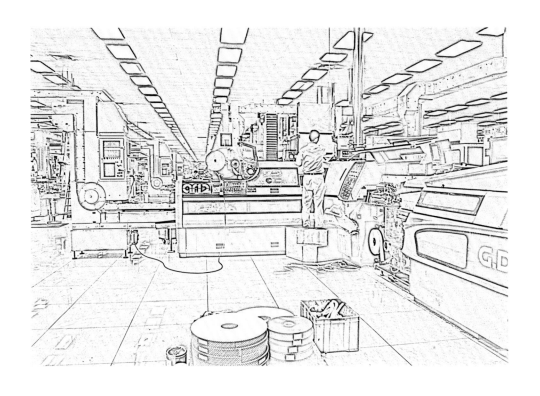

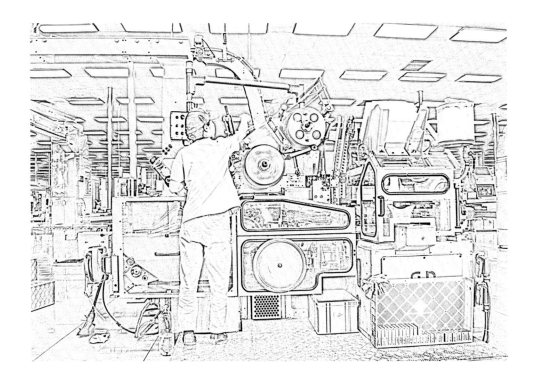

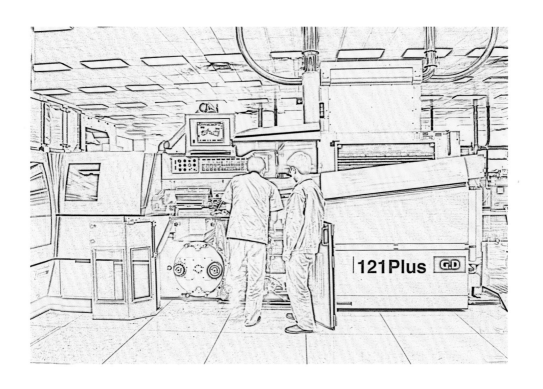

《玉门》系列
2006—2009
庄辉+旦儿
可变空间

 位于甘肃省境内祁连山西部的玉门油田，是中国第一个石油基地。这个因石油而生的城市，在经过 60 余年的短命开发后，又因石油资源的枯竭而开始消亡。

 玉门市依矿而建，因油而兴，是典型的资源型城市。1938 年，玉门油田因抗日战争所需而开发建设。1939 年，玉门老君庙第一口油井出油，中国从此甩掉了"无油国"的帽子。1939 年至 1949 年，玉门油田累计生产原油 52.4 万吨，占同期全国石油总产量的 90% 以上，奠定了中国石油工业的基础。经过 60 多年的开采，玉门石油产量逐年下降，由最高年份 1959 年的 140.62 万吨降至 1998 年的 38 万吨。由于石油资源的逐步枯竭，油田企业进行了多次改组改制和对经营结构、布局结构的大幅度调整，对近半个世纪以来为服务石油企业而建立起来的地方行政系统、工商企业框架和社会服务体系造成了严重冲击。特别是 1998 年以来，地方政府围绕油田和服务油田而兴办的化工、轻工机械、石化下游开发等工业企业，糖酒、五金、饮食服务等配套的商贸服务企业，绝大多数破产倒闭，原市属工商业体系全面崩溃。据统计，1996 年全市有市属工业企业 90 家，经过 1998 年前后的破产重组，2000 年仅有 8 户企业勉强维持经营。玉门市在石油产业发展的鼎盛时期，城市人口达 13 万余人。随着石油资源的枯竭，截至 2007 年有 9 万余人迁出老市区，留守人员除石油生产工人外，绝大部分是无力搬迁的老弱病残和下岗失业人员。全市下岗失业人员已达 3.5 万人，其中生活特困群众达 1.4 万人，城市低保人员 6000 余人。

 从 20 世纪 90 年代末开始，我关注来自玉门的各种消息。2006 年夏天，我和旦儿从嘉峪关转乘汽车来到玉门。恐慌和不安的情绪笼罩着整个城市，大部分的公共设施被废弃，居民楼也正在被整栋整栋地拆除。

 人类从燃烧木材到利用煤炭，再到今天石化能源的普及，这是一个文明进化的线索。消亡中的玉门带给我们的震惊和对文明的思考是触发我们想要介入这个空间的原因。

 在这座城市，我们聘请当地的工作人员，以他们的审美趣味和运作方式开一家名副其实的照相馆，营业一年，这是我们最后确定的方式。

 玉门行将消失，我们仅仅记录了它最后的表情。

玉门现状

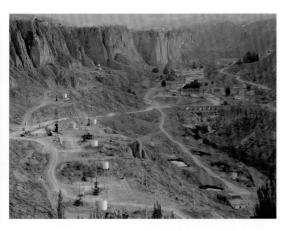

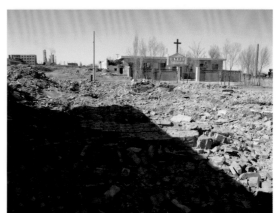
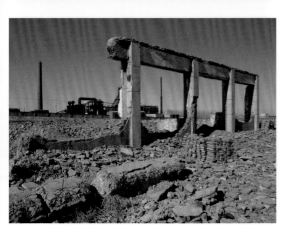

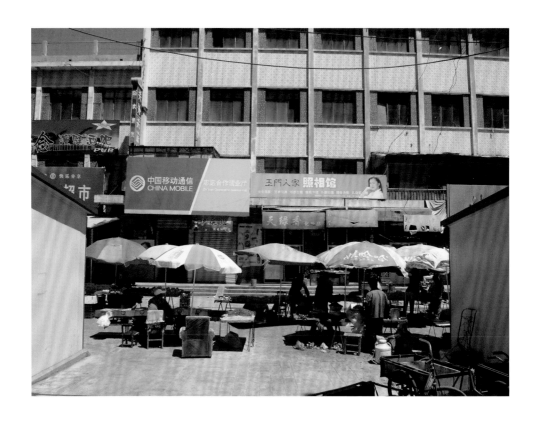

工作记录

2006 年 7 月，在玉门市开始进行第一次考察。

2007 年 6 月，我们商议在玉门市开设一家照相馆，营业一年，用这样的方式进行工作。

9 月，为了能够保留这些影像的区域特征，我们同当地摄影师讨论如何以当地的运作方式及趣味开照相馆，并进行照相馆的预算、选址、装修等。

2008 年 1 月，选定位于玉门市北坪区关外关 2 楼一间 138 平方米的房子，作为照相馆的营业场所。

3 月 1 日，聘请庄军为照相馆摄影师。

5 月 23 日，同玉门佳利饮食服务有限公司签订门店租赁合同书。

7 月 1 日，聘请苏敬为照相馆经理兼化妆师。

7 月 6 日，照相馆聘请的摄影指导练东亚从北京到达玉门并投入工作。

7 月 9 日，照相馆正式营业，拍摄了第一张照片。

7 月 14 日，照相馆申请营业执照，当地工商部门需要出具法人的婚育证明，由于庄辉户口所在地居委会不予办理相关手续，最终使用他人的身份证明得以领取营业执照。照相馆原定名为"玉门照相馆"，当地工商部门不予批准，后更名为"玉门人家照相馆"，营业执照有效期为 2008 年 7 月 14 日至 2012 年 7 月 13 日，发照机关——玉门市工商行政管理局。

7 月 23 日，曹向兰应聘为照相馆电脑修图师。

2009 年 6 月 30 日，照相馆结束营业。

（上图）玉门人家照相馆
（下图）玉门人家照相馆的摄影室

肖像 01

肖像 02

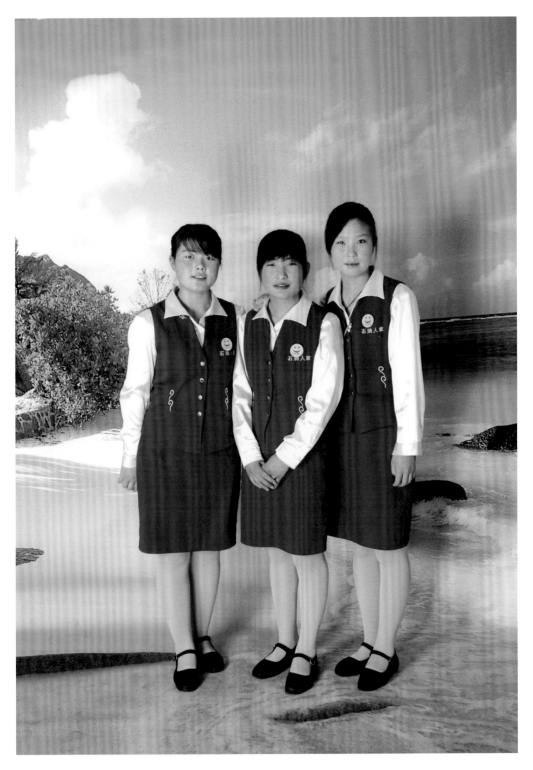

《我的垃圾邮件》系列
2010
庄辉+旦儿
丝绸、图片热转印、水晶

我的垃圾邮件—1, 150 cm×218 cm, 2010

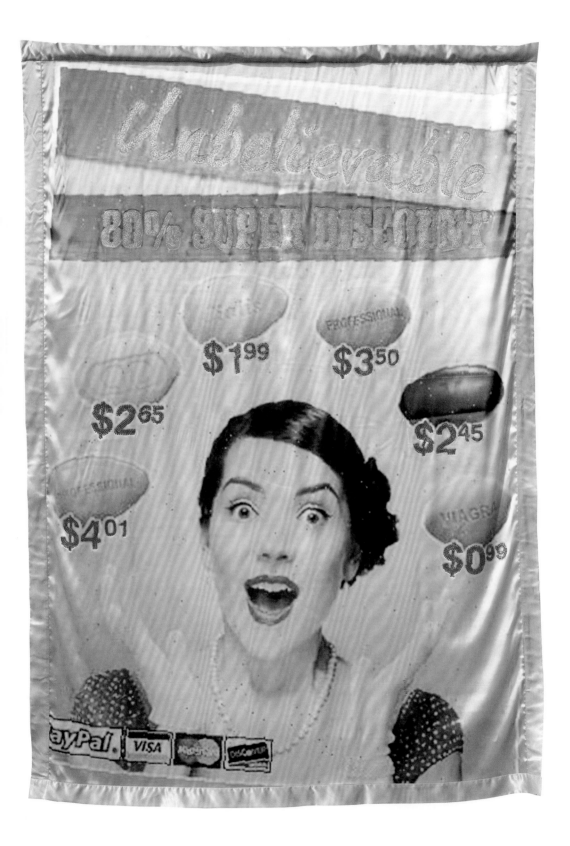

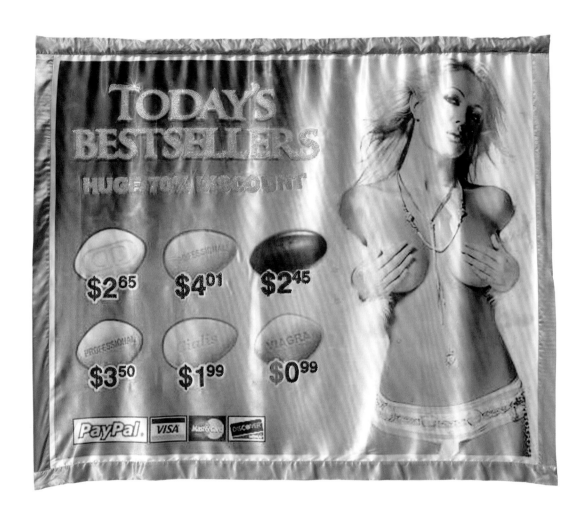

我的垃圾邮件—2, 165 cm×140 cm, 2010

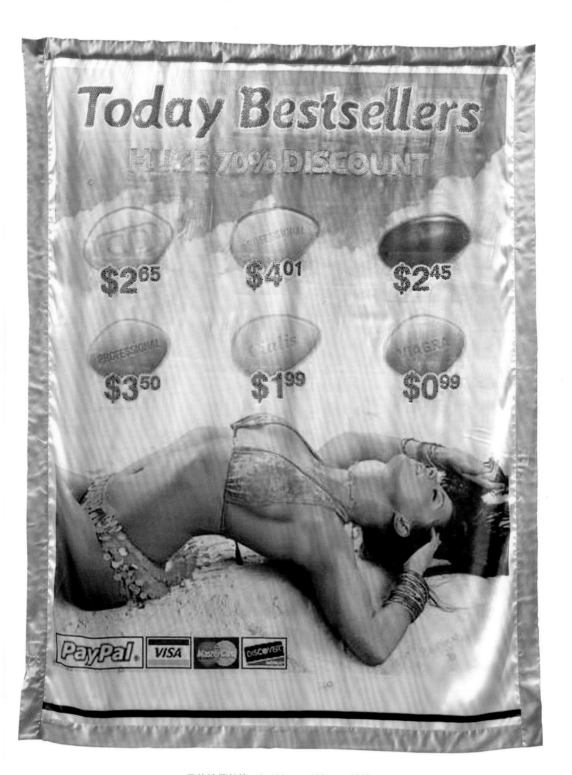

我的垃圾邮件—3, 130 cm×182 cm, 2010

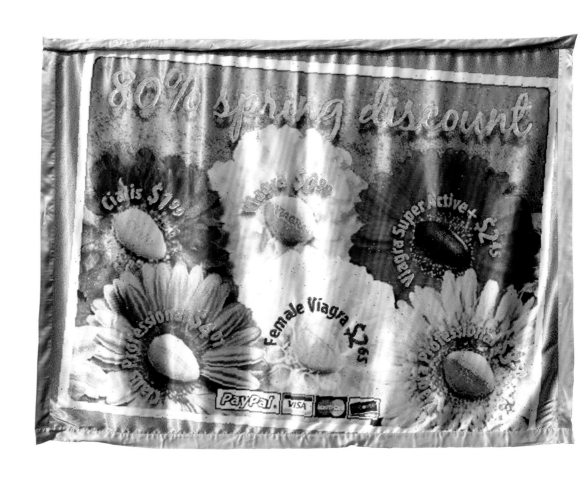

我的垃圾邮件—4, 206 cm×156 cm, 2010

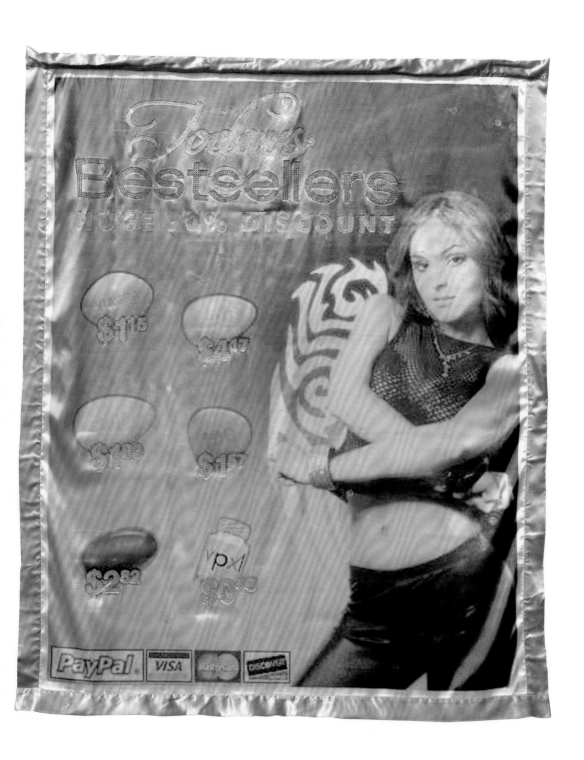

我的垃圾邮件—5, 140 cm×170 cm, 2010

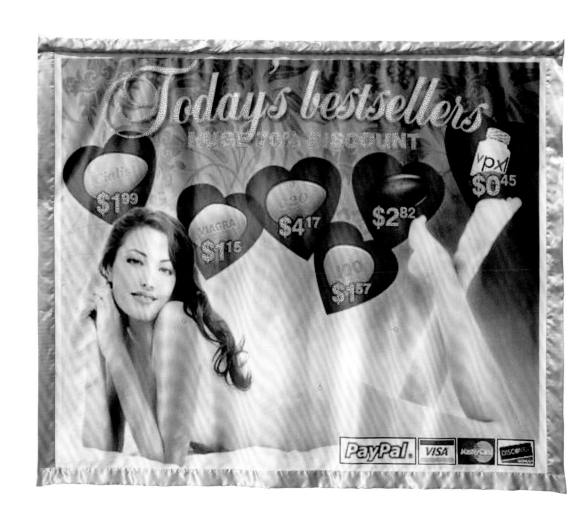

我的垃圾邮件—6, 174 cm×147 cm, 2010

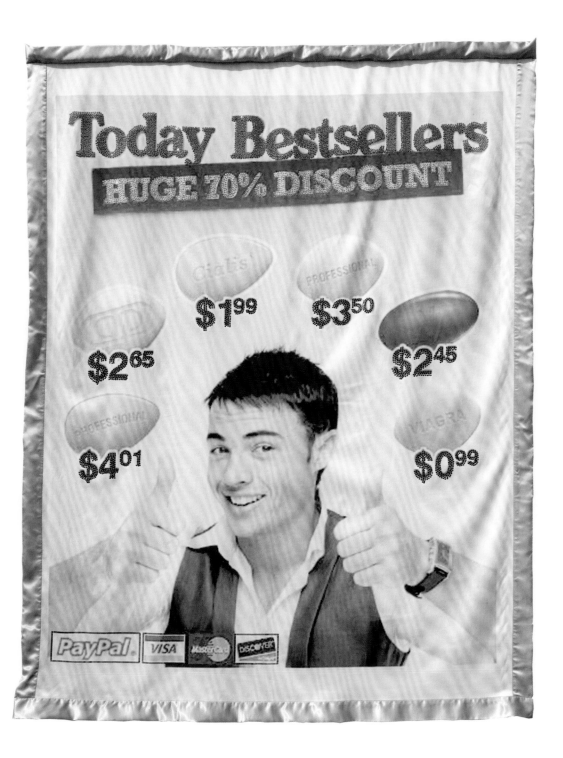

我的垃圾邮件—7, 144 cm×184 cm, 2010

我的垃圾邮件—8，150 cm×182 cm，2010

我的垃圾邮件—9, 120 cm×66 cm, 2010

《图库》系列
2011

庄辉+旦儿
图库中购买的图片、马赛克

 从 2010 年起，两位艺术家在网络上查阅了大量的图片资料库，并且购买了资料库中不同类型的图片。艺术家根据不同展览方和策展人的意图提供展览所用的相关图片，供其选用。图片确定后，由艺术家提供给生产厂家，将图片加工制作为陶瓷马赛克拼图。

图库—A23404579, 120 cm×200 cm, 2011
图库—A91593624, 300 cm×300 cm, 2011

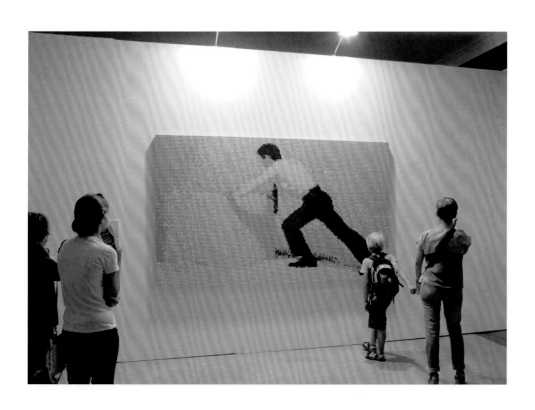

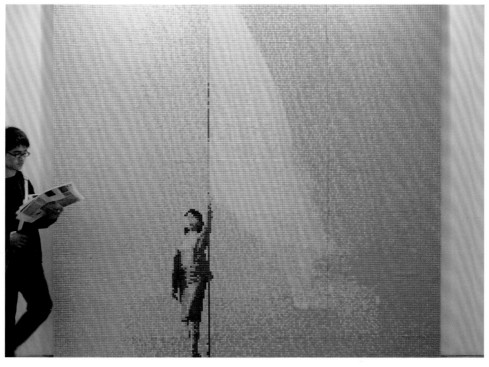

图库—A84554526, 460 cm×350 cm, 2011

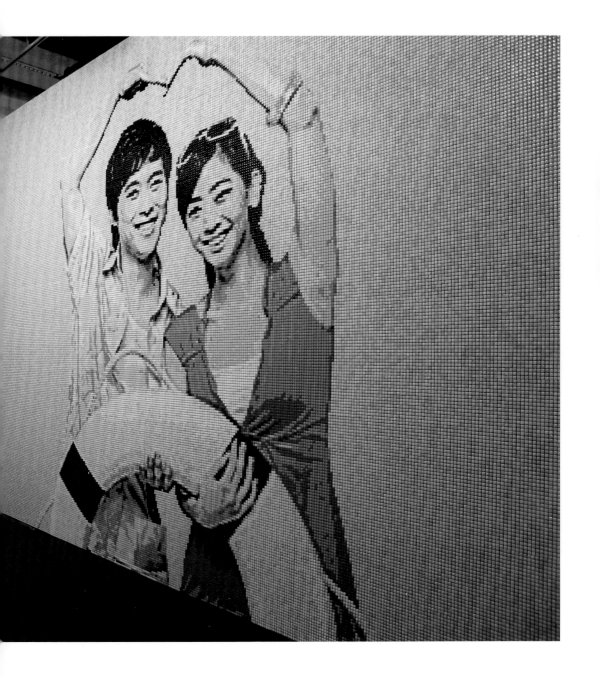

图库—A57104563, 448 cm×300 cm, 2011

《一个封面的诞生》
2013
数码打印

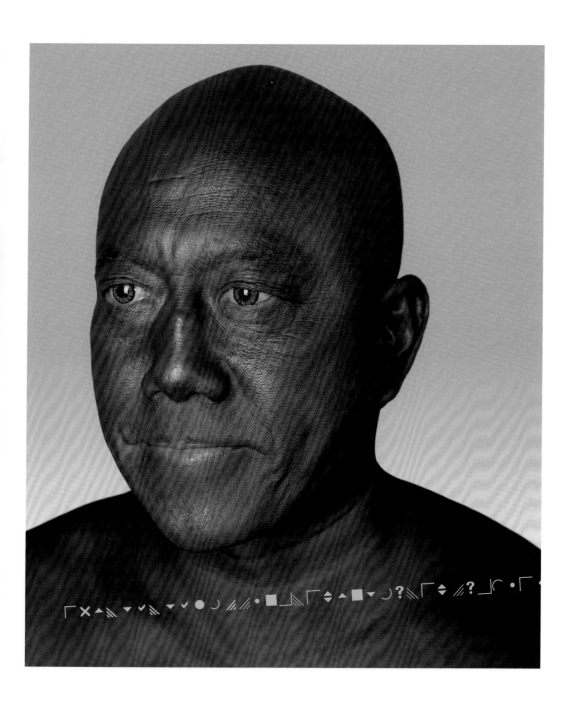

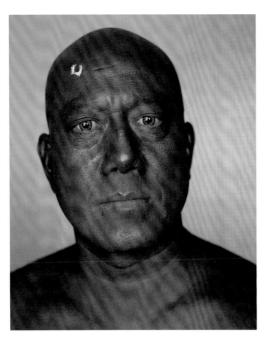
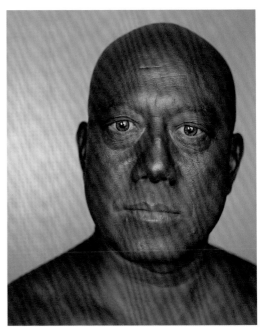
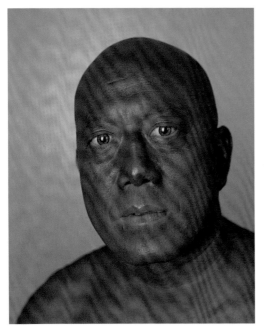

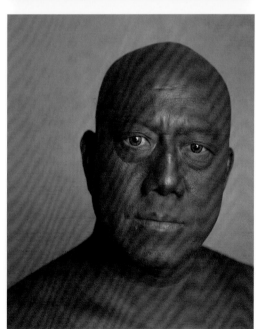

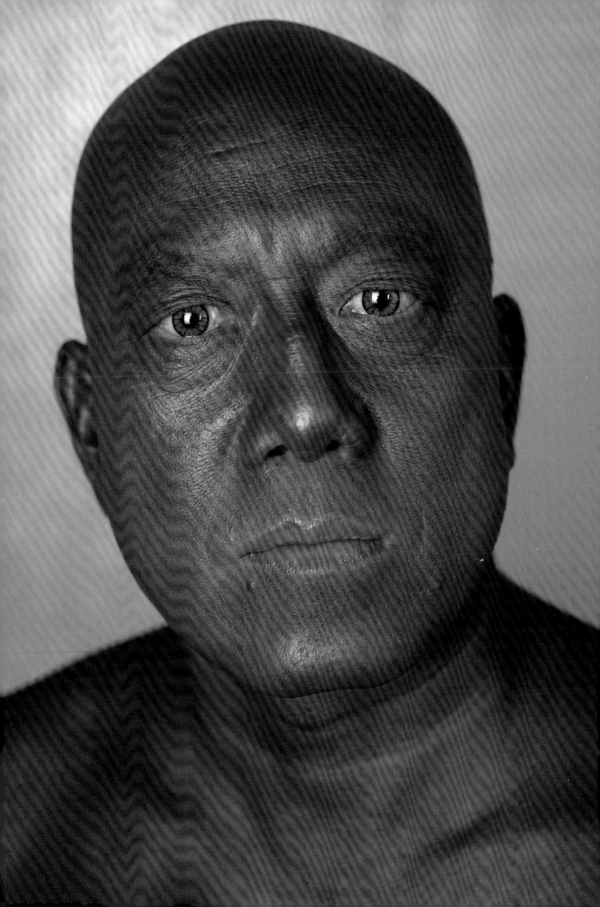

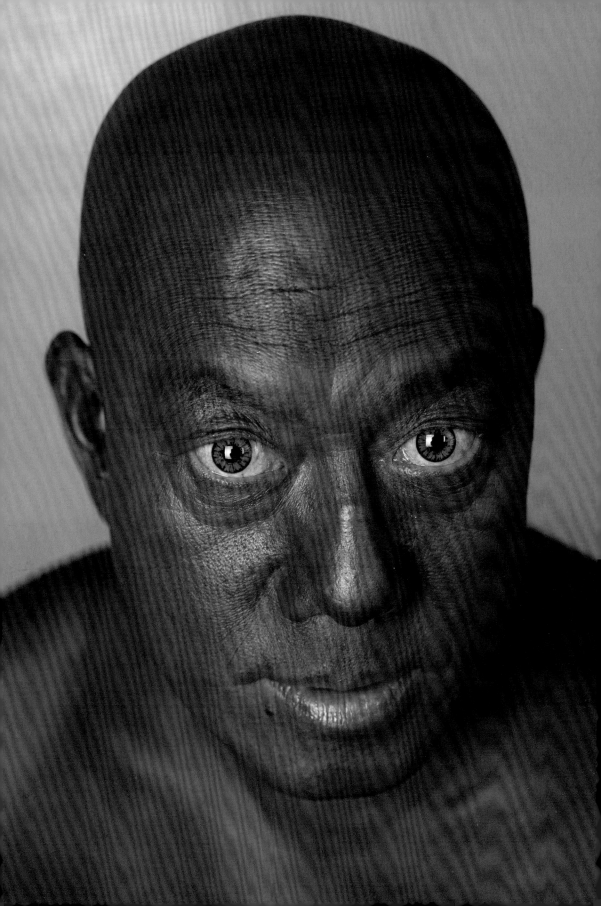

《安西风口》
2014

红外远程彩信相机，数码打印，23 cm × 21 cm，124 幅

　　安西风口位于河西走廊西端，由于特殊的大气环流和地形，该地区年平均风速达 3.7 米／秒，最大风力达 12 级。它与北欧风库、北美风库并称为"世界三大风库"。

　　作者将一部具有远程适时传输彩信和 Email 功能的相机放置于安西风口某一区域，通过预设定时，相机会每相隔两小时拍摄一张图片，并将图片以 Email 的方式实时传输到作者的邮箱。

　　拍摄时间：相机于 2014 年 7 月 1 日 13：47 起工作，由于受夏季极端高温天气影响，于 2014 年 7 月 15 日 4：48 停止工作，其间共拍摄传输了 123 张照片。

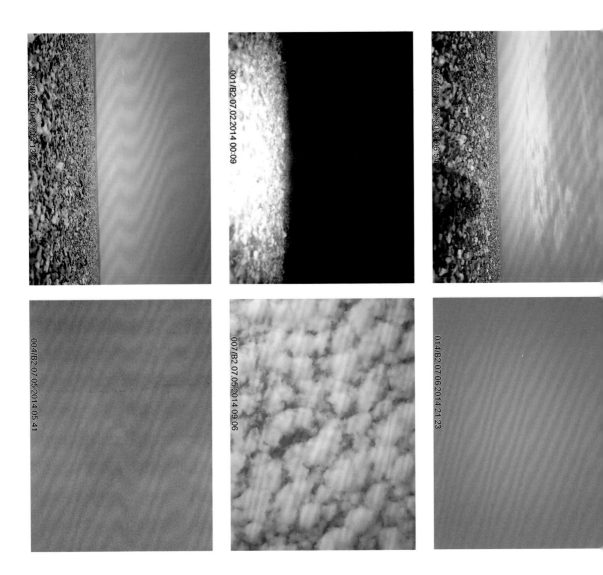

012/B2 07.04.2014 13:47

001/B2 07.02.2014 00:09

004/B2 07.02.2014 06:54

004/B2 07.05.2014 05:41

007/B2 07.05.2014 09:06

014/B2 07.06.2014 21:23

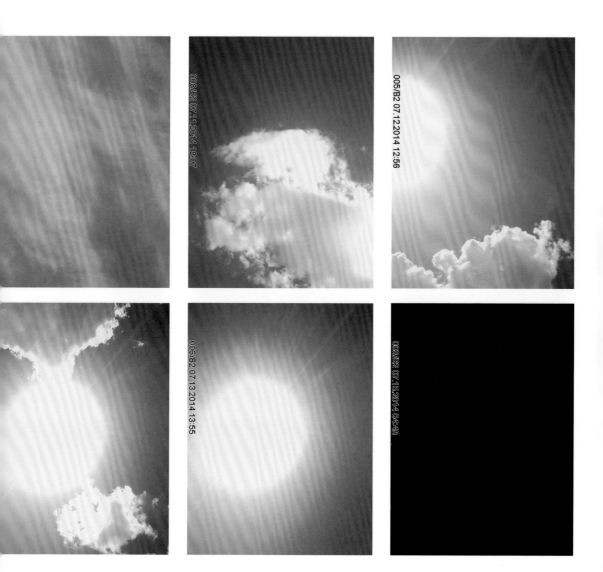

008/B2 07.11.2014 18:07

005/B2 07.12.2014 12:56

006/B2 07.13.2014 13:55

009/B2 07.15.2014 04:48

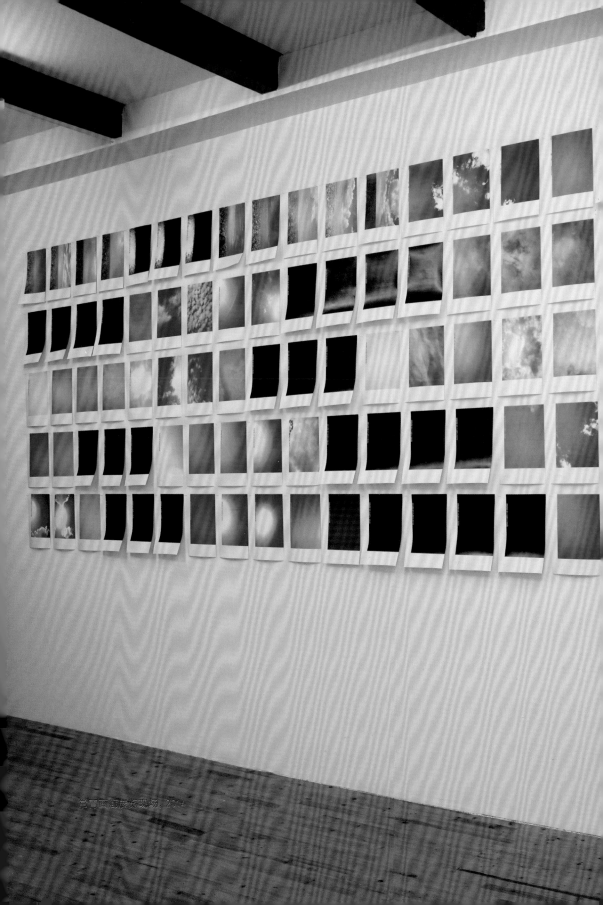

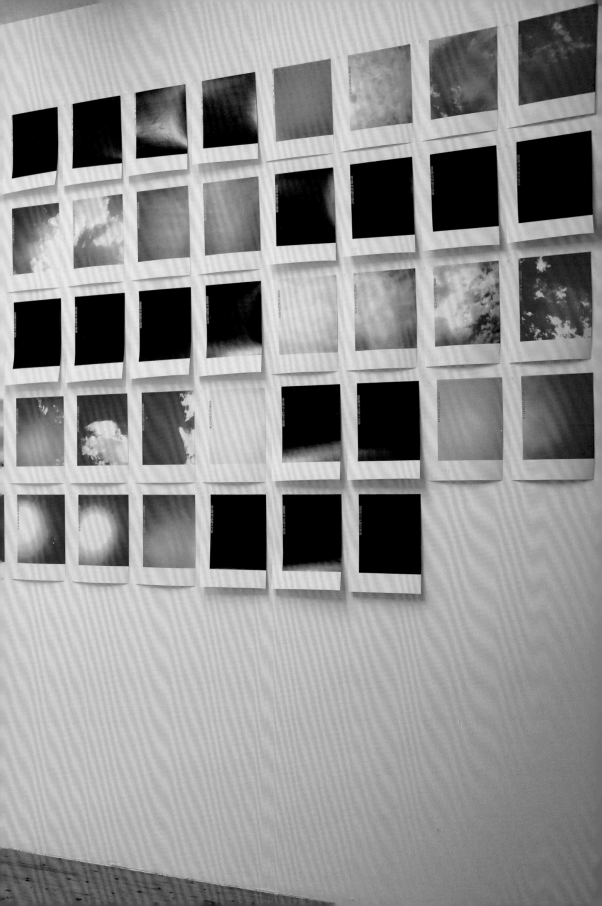

《庄辉个展》
2014
内蒙古西部、甘肃省博罗转井镇

　　《庄辉个展》既是一个完整的项目，也是一件完整的作品。作品分为三个部分：

　　第一个部分，从2014年3月起，庄辉和站台中国当代艺术机构就此次项目合作进行了讨论。5月，艺术家驱车赴西部地区寻找可能实施该项目的场地，并最终选定了地点。考察结束后，鉴于展览最终无法被现场观看的特殊性，他们发布了一张只有开始时间，没有地点也没有截止时间的海报。希望以此作为记录展览的一个证明。

　　第二个部分，艺术家和项目小组再次进入西部进行作品的安置。第一个展区位于西部的无人区，在一片茫茫的天地间展示了《倾斜11度》《木工师傅的边角料》《无题》和《图库—A57104563》四个装置作品。不像寻常展览，现场没有观众，取而代之的是一些野生动物；另外一个展区位于青海和新疆交界处的自治县中一个废弃的县城旧址，在两面墙上分别绘制的作品《寻找牟莉莉》，融合了艺术家对于24年前的一次相遇的追忆。除此之外，对于这次行动，还有一些相关的视频记录，带领观众体验现场的场景。此后团队回到北京，将作品永远地留在了旷野上。

　　第三个部分，2014年10月25日至31日，艺术家就整个项目在站台中国当代艺术机构进行了一次作品发布，而发布本身也被看作是作品的一部分。

《庄辉个展》发布的海报

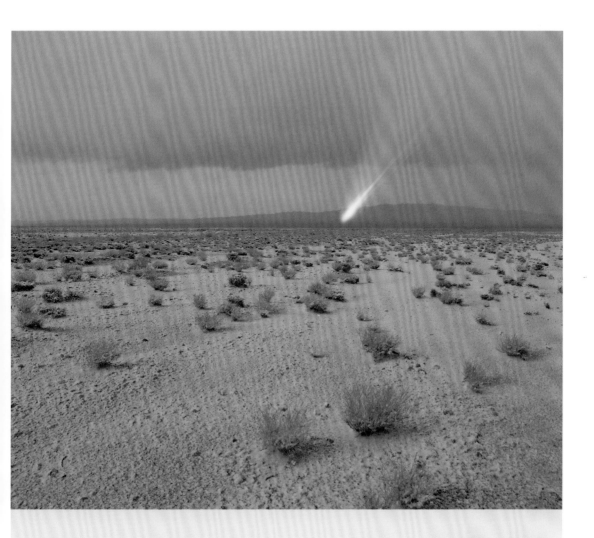

庄辉个展
ZHUANG HUI
SOLO EXHIBITION

时间：2014年9月-
Starting Time: September 2014

站台 中国
PLATFORM CHINA

主办：站台中国当代艺术机构
Sponsor: Platform China Contemporary Art Institute

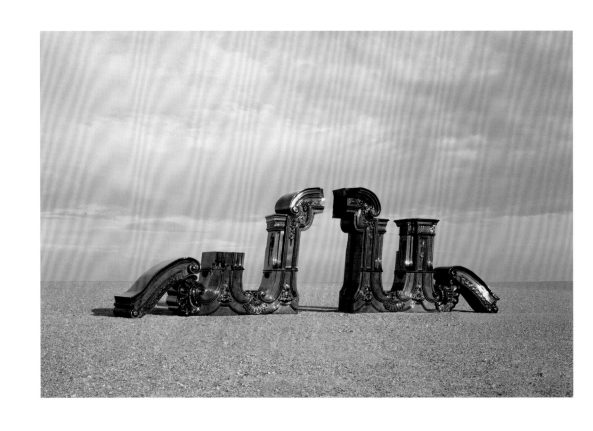

倾斜 11 度

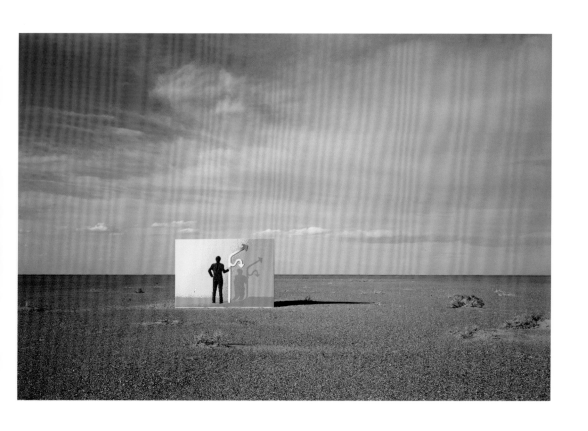

图库—A57104563

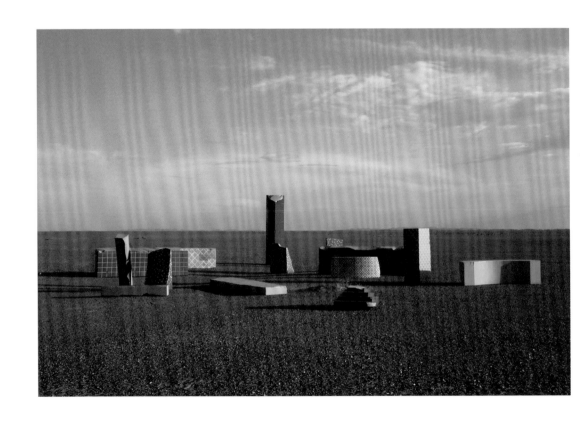

无题

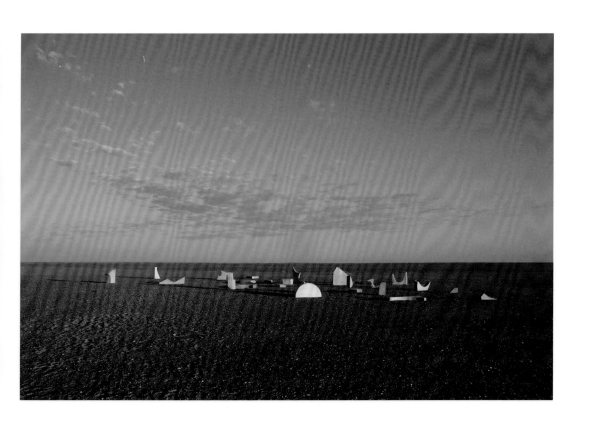

木工师傅的边角料

1990 年夏天，我曾经和一位朋友从洛阳骑自行车到拉萨，途中经过阿克塞哈萨克族自治县，在招待所中认识了一位当地的姑娘牟莉莉。她很好奇我们的行动，并带我们去附近的当金山观看落日。我们两个人分别与她合了影，这两张照片我一直保存着。

　　2011 年我又路经此地，看到的和我 20 年前的记忆完全没有关系。询问当地人后得知，我到达的是一个多年前搬迁建设的新城，老县城已经被废弃，在地图上只能找到博罗转井镇的名字。一路上坡，车开了约半小时，我们来到"故城"，除了清真寺还能辨别出来，到处都是废墟。

　　这次的项目之一就是在距主展场（无人区）近千公里之外的博罗转井镇，把当年的这两幅照片，分别画在两堵土墙上，标题是《寻找牟莉莉》。

练东亚与牟莉莉合影
庄辉与牟莉莉合影

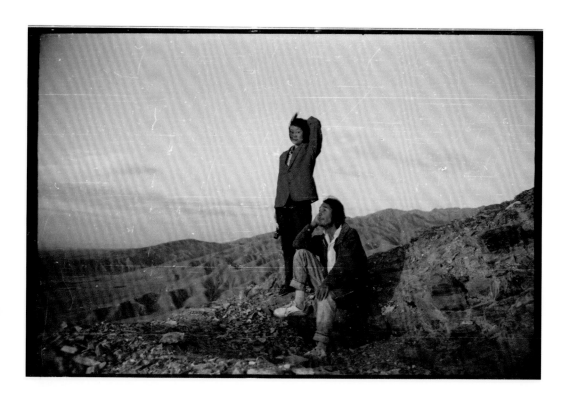

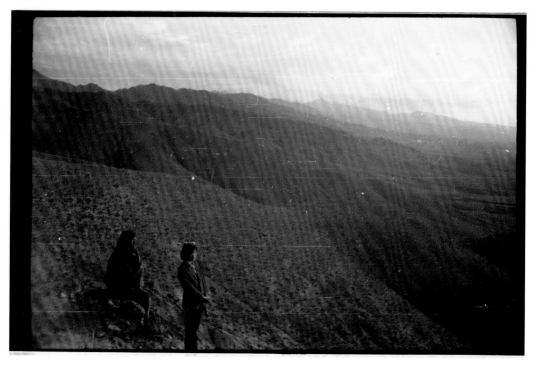

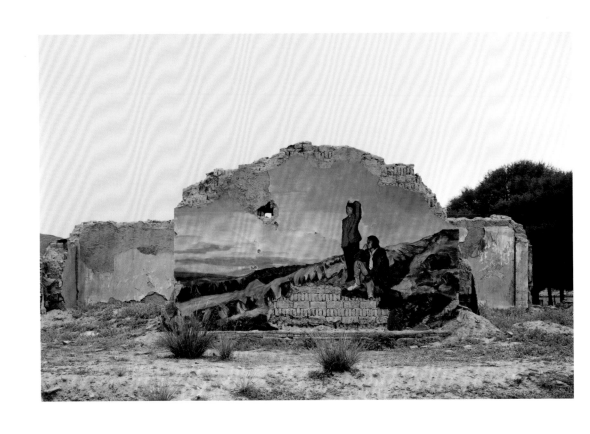

《寻找牟莉莉》绘画现场

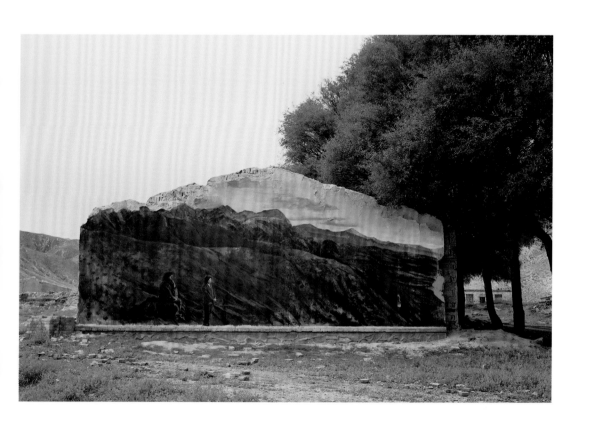

《寻找牟莉莉》绘画现场

1990 年骑车途经沙山子

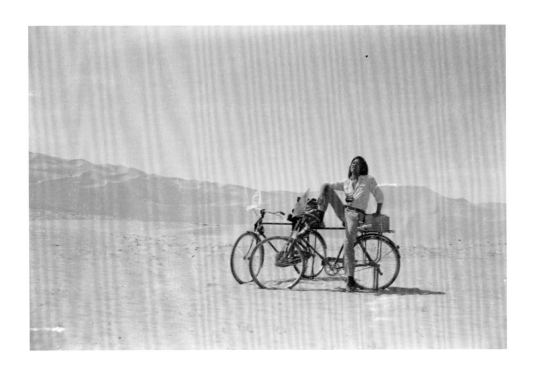

庄辉：祁连山系

文 / 秦思源

　　2006 年，庄辉回到他的家乡甘肃省玉门市，在那里开始了一个长达三年的艺术项目。他与他的伴侣旦儿开设了一个为当地居民拍摄人像和集体照的照相馆。他们所拍的照片表现了一个衰败的油田城市对未来的寄望，创造了一幅当地居民的社会肖像。玉门照相馆是庄辉一系列概念摄影实践的自然延伸。他从 20 世纪 90 年代开始就为中国不同的社会群体及各行各业人员拍摄肖像。与新作相比，旧作最大的不同在于艺术家总是出现在被拍摄者旁边，他将自己与所拍摄的人物联系起来。在他最著名的一系列作品中，庄辉曾成功地让整个学校、医院，甚至是部队为了与他拍摄一张正式的集体照而暂时离开工作岗位。因参与人数较多，拍摄这些照片往往需要庄辉花上几周或是几个月的时间做说服工作。这种社会工程般的壮举也反映了在大规模转型过程中的中国社会政治结构。借助该系列作品，庄辉探索着社会结构的根源以及他自身在其中的位置。作为一个曾在工厂工作多年的人，庄辉对工人阶级的考察也是他对自身生命源头的检验。通过把自己放进照片，庄辉展示了他与工人阶级的团结，认同他们的过去，同时也包括一种对未来共同的不确定。然而，在《玉门》系列中，艺术家将自己放了照片之外，并非因为团结的丧失，而是因为他的拍摄对象不再局限于照片里的人，而是延伸到了该项目的实施地点——他的家乡玉门。同一时期，庄辉还创作了大型装置《带钢车间》（2003），以超级写实主义的手法部分复制了他的老单位东方红拖拉机厂。作品里没有任何人物，只有一片看似被时间遗弃的空旷厂房以及艺术家本人。《带钢车间》和《玉门》这两件作品都浸透着一种痛切而又艰难的现实，既是社会学式的评论，也带有某种自传式的意味。不过，上述作品只能探讨被意识形态所界定的身份。它只能告诉你，在一个经过规划的阶级系统里你是谁，以及该系统与当前的社会经济现实之间的断层。玉门项目之后，庄辉感到自己被社会现实及其相关问题束缚，需要整理思路，重启他的创作之路。

　　中国历史上一直有文人和画家隐入山中以躲避乱世纷扰的传统。由于这样的乱世在中国历史上数不胜数，山水画也就成为中国文化里最重要也是历史最悠久的艺术形式之一。然而，各类新艺术媒介的到来使得这种充满道德与政治含义的创作类型逐渐丧失了原有的修辞力量。现代人对山水主题的诠释主要透过西方艺术史的视角进行，而中国文化遗产在 20 世纪的流失也进一步削弱了该主题的批判力度。对庄辉来说，处于自然之中就意味着处于社会之外，这让他能够思考一些比人类更久远、更广博的东西。令他感到局限的并非只有体制强加于社会的各种条条框框，还包括他因为置身其中而无意间给自己制造的诸多创作上的限制。只有远离日常生活的繁琐，他才能触碰到比过往的创作主题更为根本的事物。而最佳的起点也许就是玉门伴随他长大的群山——祁连山脉。这些山峦对他来说看似熟悉却又全然陌生。它们是他日常生活的背景，但也总是止于背景。祁连山脉坐落于甘肃与青海省之间，连接哈拉湖与青海湖，有 760 平方千米的冰川，包含多种地貌。2011 年，庄辉首度走进了童年时代的这个巨大背景，探索其中的景观，看它能为自己带来何种可能性。此后，他

每年都会进山一次,但并不带有任何具体的创作目的。然而,到 2014 年,庄辉决定进行一次具体而又不同寻常的干预行动:他将过往的一系列大型装置作品放进戈壁,距离最近的人居处至少有百十余里。这些作品长期暴露在烈日与寒月之下,如同被放逐一样。戈壁的广袤无垠并没有压倒作品,反而为其提供了一个意想不到的丰富语境,甚至比画廊或美术馆更适合它们。最后庄辉在站台中国个展上展出的现场照片并不是作为作品呈现,而是作为一个在戈壁中无人观看的展览的记录。通过将他过往的作品"放逐"至戈壁,庄辉试图唤起该地区曾经作为流民集散地的历史记忆,同时也希望借此与自己过去的艺术创作暂作告别。光是走进祁连山脉这一行动还不够,他还必须主动地在象征层面上告别过去的创作,为新的想法与感受清理出生长的空间。

2011 年,庄辉开始创作一系列以祁连山之旅为出发点的新作品。几乎所有在此次《祁连山系》中展出的作品都是他于 2011 年至 2016 年间走访祁连山时创作的。常青画廊主展厅的作品可以理解为他在山间游历的缩影。《祁连山—03》(2011—2016)包含了他在该地区拍摄的数千张照片,每张都被压缩至只有几个像素大小,合在一起形成了一段时间的蒙太奇,一种到目前为止整个项目的视觉呈现。与上述压缩的抽象形成巨大反差的是《祁连山—08》(2014),该作品由 7 块屏幕组成,每块屏幕都播放着庄辉放置于山区各处的小型红外线感应摄像机拍摄的片段,这些摄像机在山中一放就是 2 个多月,只有周围出现动静的时候才被激活。白天,激活运动传感器的动物隐没于随天气变化的山区景观之下,你很难看见。但到了晚上,这些动物似乎主导了夜视镜下的鬼魅风景,暗示着另外一个世界的存在。每台摄像机的设置都不同,显示了日与夜的差别,也呈现了不同天时变化为风景带来的多种色调与意境。经过剪辑的拍摄素材分布于主展厅的各个墙面,将一座鲜活的祁连山带进了展厅,让整个空间环绕在一种奇特的声音与运动当中。对山景的这一自然考察在另一组人工的视角中得到了对应与补充。在《祁连山—11》(2015)的 30 张照片中,各种色彩艳丽的单色天空映衬着山顶的轮廓线。30 张图像里天空非自然的颜色都经过艺术家精心挑选,以便突出被拍摄景观独特的质感与色彩,在艺术家与自然之间创造出一种互为补充的碰撞。在这些看似完全不同的元素中,矗立着一块孤立的岩石——《祁连山—12》(2016):一块出奇光滑的砾岩在孔中喷出蒸汽,宛如一出对自然现象的模仿秀。

画廊的二楼被两件视频作品占据。它们展示了庄辉"摹写自然"或"直描自然"的过程。视频里,艺术家背对镜头,一段视频拍摄于夏天,另一段拍摄于冬天。他以空气为"画布",在上面描摹眼前所见的景观,就像一场哑剧。这一行为让我们联想到艺术家与大自然之间的关系、中国艺术家与西方艺术家在处理这种关系时的差别,以及庄辉本人独特的视角。在中国艺术史上,自然一直是艺术家们主要的描绘对象,但中国艺术家从来不直接摹写自然。通过置身于自然之中,他们尝试与自然建立一种个人关系,然后将其带回书房,再把其中的精神铺陈到丝绸或宣纸之上。西方艺术家直接取材于自然,但直到 19 世纪的浪漫主义运动,自然风景才开始成为独立的创作主题。庄辉的绘画行为强调了他作为一名创作当代艺术的中国艺术家所必然面临的困境。一方面,他想与童年时代的风景建立联系,以此感受东方理念中作为艺术家的真正意义。但另一方面,这种艺术传统已沉睡百年,深埋于多年文化变迁的复杂历史之下。自然的概念通过西方艺术被重新介绍到中国——老师下乡写生已经成为中国艺术院

校的基础课程。在上述视频中，庄辉完成了摹写自然的动作，却没有任何东西产生。

正如东西方风景画不同的历史所展示的那样，在过去的一百年间，各种艺术概念源源不断地从西方涌入中国。民国时期，留学欧洲与日本的中国学生将最新的现代主义理念带回中国，为早已无力表达当时中国巨变的传统艺术注入了渴望已久的生机。中华人民共和国成立之后，苏联式社会主义现实主义变成一种国家政治宣传工具，在 20 世纪 50 年代后的 30 年间成为一种强制性的艺术语言。到 20 世纪 70 年代末改革开放时期，中国又不得不重新消化西方近百年来的各种艺术理念。包括祁连山脉在内的河西走廊便是对上述文化交汇历史潮流的一种地理例证。自从在汉朝被开拓成为贸易通路之后，河西走廊就一直是东西方文化理念交流的主要路径。它自身的文化身份便是多种元素的混合与流通，如同一个文化交流的活的隐喻。该地区的历史渊源为庄辉在祁连山创作的作品增添了另一层象征意味。和老一辈的中国艺术家们一样，他也站在东西方交汇的十字路口上，受到来自两边不同方向的影响。庄辉不仅明确认识到了这一点，同时也希望在该过程中成为积极能动者，而非只是被动接受。然而，庄辉在作品中有意识地避免使用中国美学元素，避免创作有中国特色的当代艺术。他想要融入作品中的中国艺术理念必须像童年时代看到的大山一样——稳坐于他的生命背景之中，如 DNA 一般，深深铭刻于体内。

在画廊顶层，庄辉向该地区奇特的本地文化给予了一次颇为私人性质的致意。在他拜访过的庙宇的壁画中，人与山都是按照同等尺寸表现的。人像坐在椅子上一样跨骑于山间，或是像在清晨起床一般从山中显现。他们的四肢与躯干穿透山体，头部从岩缝中探出。祁连山区的人与风景之间的共生关系已经融合到难分彼此的程度——人已经成为山的一部分。庄辉用色粉笔在手工纸上绘制的图像中，艺术家本人的肖像也进入构图，仿佛他幼年时的梦想成为了现实。

《祁连山系》仅是艺术家实现关于山水风景的长期艺术计划的第一步。通过四年来对祁连山地区的观察与体验，庄辉逐渐与这片在文化上哺育他，并在他的意识中沉睡多年的土地建立起了某种关系。过往作品的多样性往往让人忽略了，在他的几乎所有创作背后都有一种自传因素在驱动。此次调用童年所见的山水也许是一种新的尝试——在他个人的社会经历与一个更大的文化传统之间搭建自然的通道，或者将他的集体存在转化为某种更为私人、更为持久的东西。就像庄辉对待生活与艺术的态度一样，此次的新作也是丰富与开放的，预示着前方一条更远更有意思的道路。

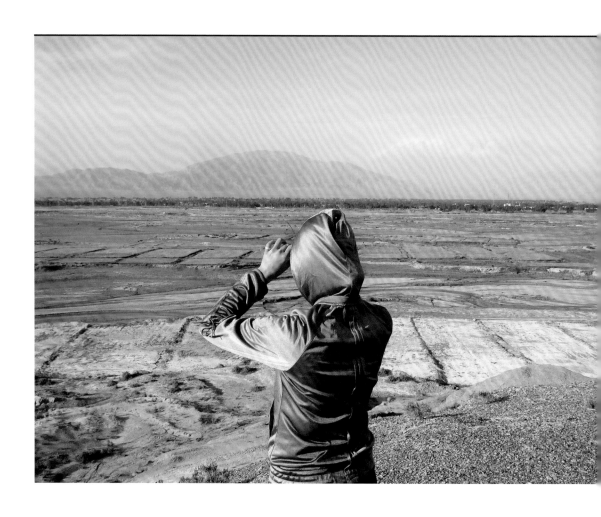

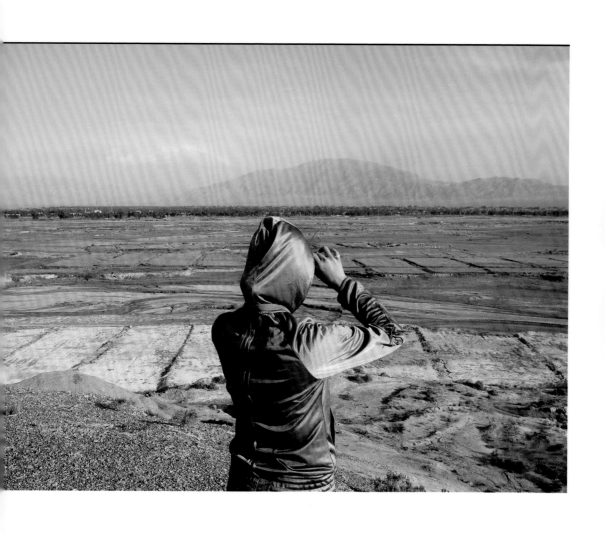

祁连山系—01, 100 cm×75 cm×2, 2011

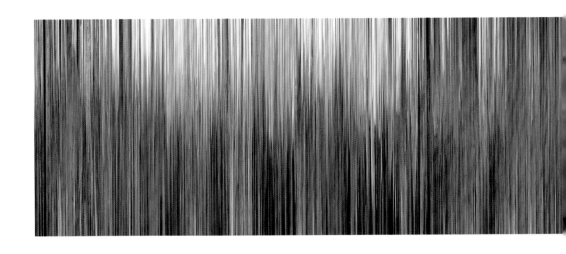

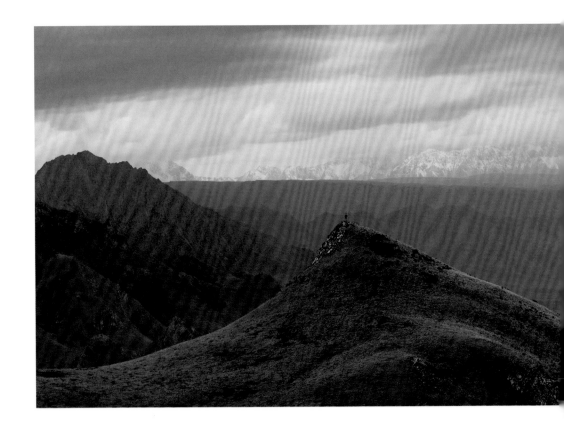

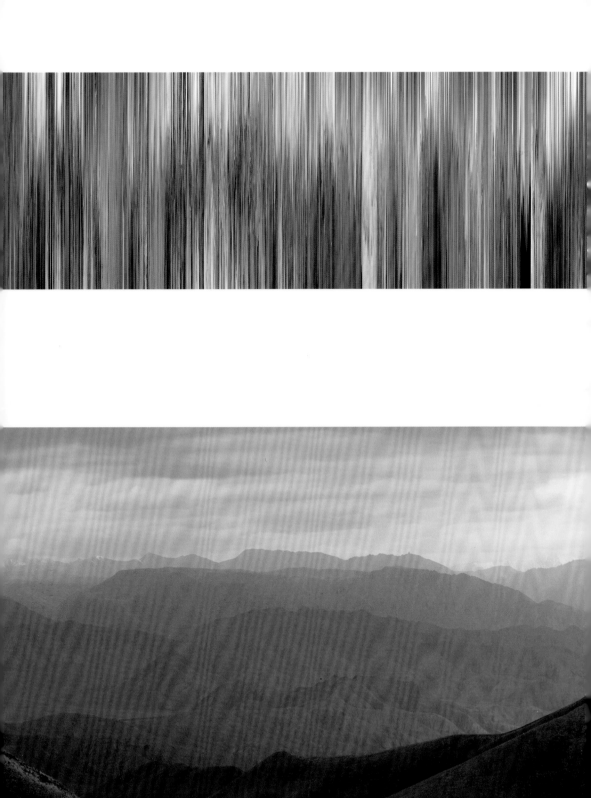

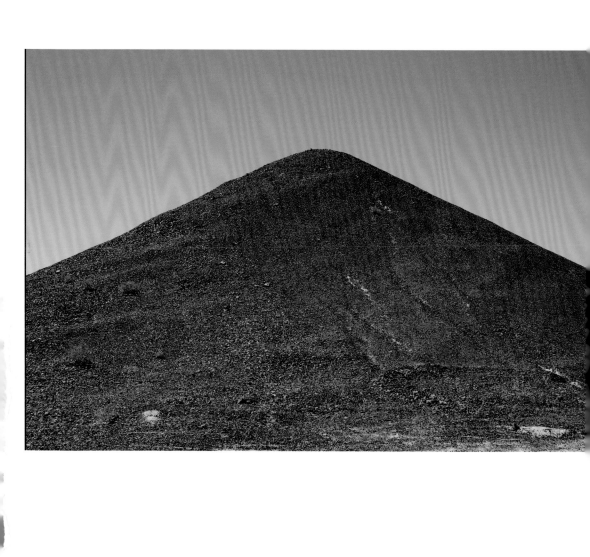

祁连山系—09, 150 cm×225 cm, 2015

祁连山系—03, 120 cm×974 cm, 2011—2016

祁连山系—07, 80 cm×370 cm, 2014

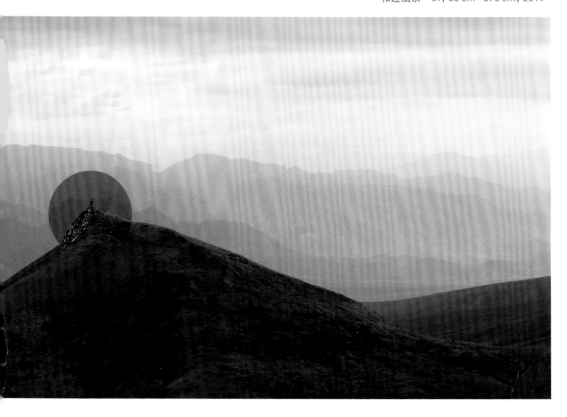

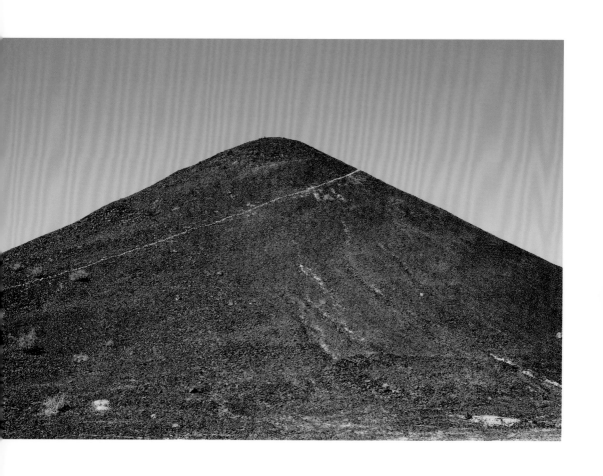

祁连山系—10, 80 cm×120 cm×2, 2015

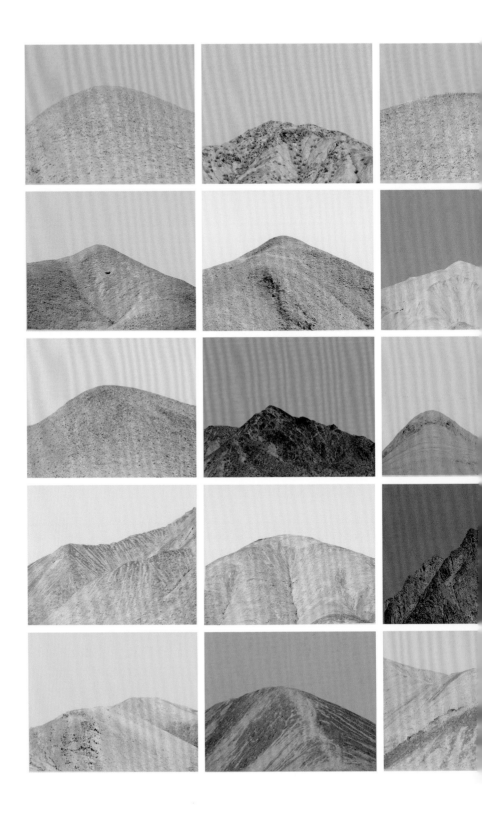

祁连山系—11，88 cm×110 cm×30，2015

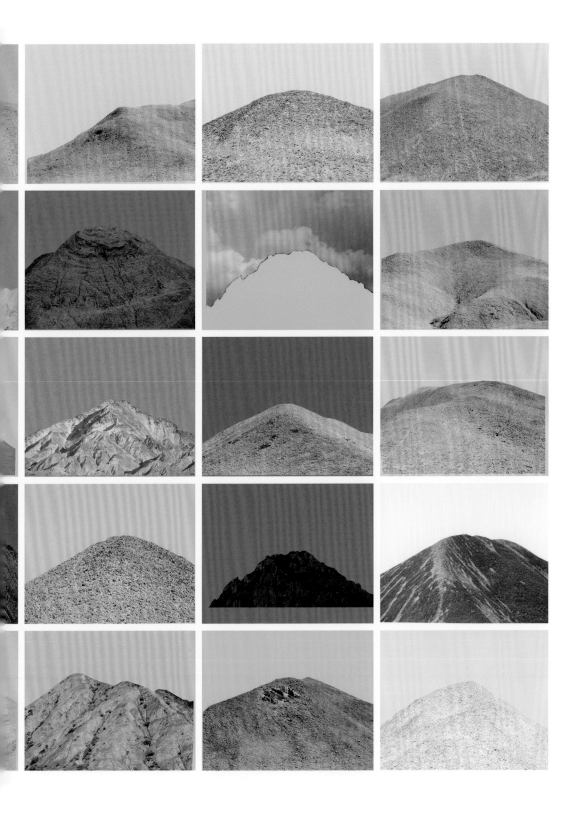

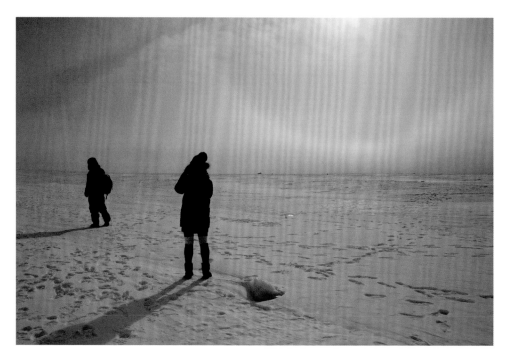

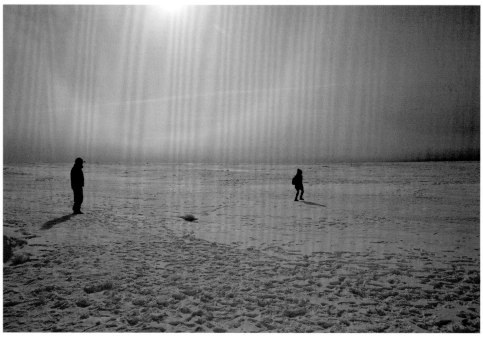

祁连山系—14, 100 cm×150 cm×4, 2016

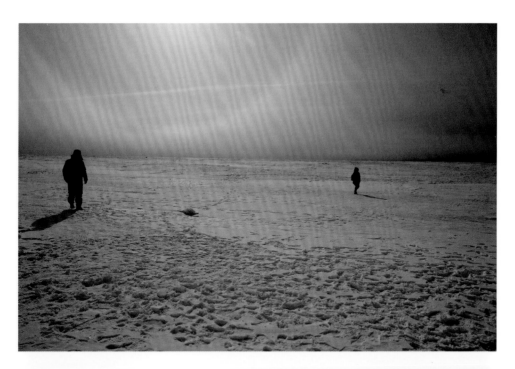

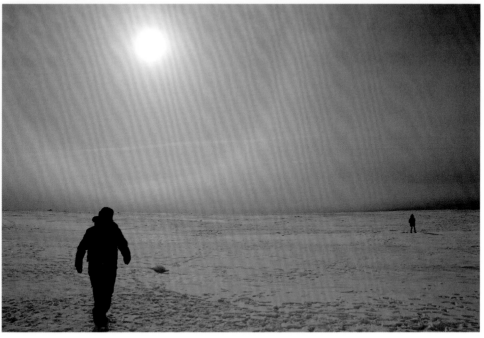

祁连山系—14，90 cm×135 cm，2016